于右任書法珍墨

小字標準草書
草聖千文

于右任 著

# 于右老書標準草書千字文序

千字文，歷來為習字啟蒙識字所用，有數種版本。現行流傳之版本，初時為南朝梁武帝集王羲之所書一千字，令親族學習王字之用，後感集字雜亂無章，遂命周興嗣重新編整，周興嗣引經據典而成朗朗上口之韻文，其言語優美、寓意深遠，內容包括自然、社會、歷史、教育、倫理等多方面的知識，可說是古代童蒙的小百科全書，迄今已歷一千五百年，深受文人喜愛。

及至民國初年，國勢頹危，有志之士莫不思革新圖強，文字之繁複亦成改革之重點，當時有將文字拼音化、簡化等諸多倡議，而于右老身為書壇大家，秉保存文化精萃之想法，提出「識讀用楷，書寫用草」概念，並身體力行於民國二十年成立草書社於上海，開始整理文字之志業，當時右老以千字文為底本，本欲用章草為書寫體，後因章草不便而改易二王字，然二王字美則美矣，但在草法與結構上未必最佳，故改以今草為模，一方面登報徵求草書碑帖搜求字跡，另一方面邀請對草書有研究之書家參與討論，取捨歷代名家書跡，並以「易識」、「易寫」、「準確」、「美麗」作為選字原則，以符實用。

個人多年前曾於舊書肆搜求得《標準草書千字文》第二次版本，並呈監察委員劉延濤（字慕黃）先生一覽，慕黃先生於其上題詞「此為標準草書第二次印本，內中注解皆較在台印者為詳，廖君禎祥於舊書肆中得此殊為不易，當年社中同仁一燈對坐，每得一字一解，逐一呈請右公主裁，此狀歷歷在目前，河山變色，文字飄零，右公仙逝，故人何在，不忍卒讀，亦復不忍釋手，淚涔涔下矣。中華民國六十四年

二

劉延濤拜讀敬記。」慕黃先生一生追隨右老，親身參與前後十次之《標準草書千字文》修訂，可謂對標

草千文奉獻至深，其所言正可明證右老對《標準草書千字文》投注之心力。《標準草書千字文》第七到

第十次版本皆於台灣印行，可見右老來台後，仍精益求精、嘔思文字改革推廣。而今，標準草書雖未能

成為國民之書寫體，但在多年推廣下已成為書藝主流之一，從章草、今草、狂草到標草，右老主導草書

之標準化與系統化，且一生筆墨不輟，草聖之稱可謂實至名歸。

此次付印之《標準草書千字文》與〈我的青年時期〉一樣是從右老貼身副官張玉璞先生處所得，

千字文是右老一生心血結晶，時常書之以為練習，因非一次而成之作品，其中多有重覆或錯漏之處，實

乃多次書寫而後篩選集結之故也。其中可見書寫精熟、意態自然，不刻意求美而是順應筆性、任筆隨

心，此即右老所言之筆活、無死筆，他認為這是習書最緊要處，右老曾言「二王之書，未必皆巧，而各

有奇趣，甚者愈拙而愈妍，以其筆筆皆活，隨意可生姿態也。」至於如何能在書寫中無死筆，右公認為

要多讀、多臨、多寫、多看。此外，針對執筆，右老曾言「執筆無定法，而以中正不失自然為

上。」簡而言之，即隨時維持筆毛之最佳彈性是也。右公用筆莫不如是。慕黃先生於其著作《草書通

論》中記述右老所言：「『書法無他巧，多寫，便工。』多寫則熟而筆活矣，又指示致活之道曰『習草

書，自能參悟。』」而此本千文為右老日常所書，正可見其筆活之意。

原本臺灣商務印書館希望將右老所書千文，挑選其中個人認為佳作者，稍加解說其形態結構與用

筆之美，以利後學者，然數月間，多次反覆撫卷審視後，深感其難，吾志學之年學書迄今已歷七十餘

三

年，仍時感學思之不足，尤其近年來益覺書道無涯，有日新又新之感，當下之是，越明年恐為非，又何敢以吾等淺陋之知，妄揣先賢筆墨優劣，故而仍以原版掃描付印，維持最原始之風貌以饗同好。個人曾於二〇一〇年八月擬定了〈于右公書法頌〉表達個人對右老之崇敬，「于右公以其天資之高、學養之厚、用功之勤、創力之豐、規局之宏，揮毫其無欲之心，遂成不朽之書業。」此即吾心所思所念，毋需他言。

目前坊間之右老所書〈標準草書千字文〉有多個版本，或受限當時掃描印刷技術，未能盡展右老書跡精妙，或觀其字跡恐非右老風貌，頗有可疑之處。故而臺灣商務印書館秉《手書我的青年時期》之愉快合作經驗，再度將個人所藏右老所書〈標準草書千字文〉付梓，圖以最真實風貌呈現右老書跡，除了延續右老推廣標草之情操，亦使習標草者有最佳參考範本，個人甚感欣慰，略敘數言以記。出版過程中，多承臺灣商務印書館與劉文浩、梁銳華、李柏樫同學協助，在此致謝。

九二老人祥翁　廖禎祥

目錄

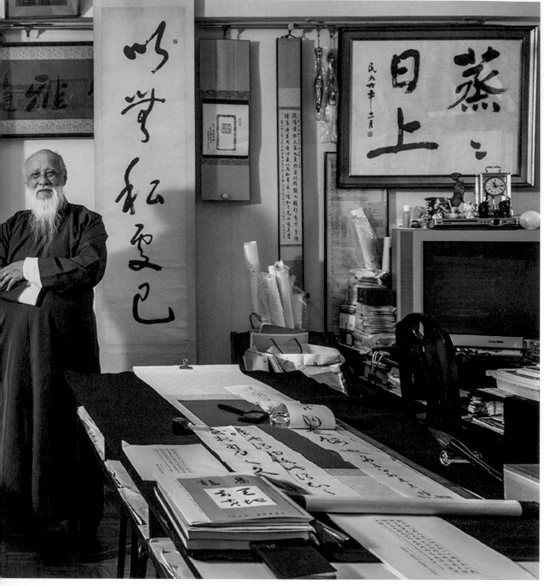

（凝視雨都—藝術家的基隆／攝影　李尚謙）

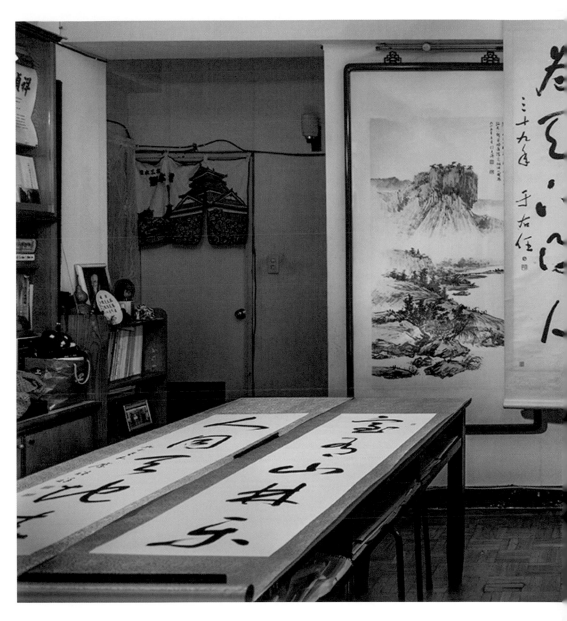

廖禎祥先生本人照片

于右公書法頌

于右公以其天資之高

學養之厚用功之勤叔

于右公書法頌

于右公以其：

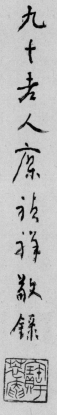

力之奮規局之宏揮毫其

無欲之心遂成不朽之書業

公元二千零一零年八月一日敬訂

民國第二乙未重陽佳節敬書

台員古雞籠人祥翁

九十老人廖禎祥敬錄

天資之高、

學養之厚、

用功之勤、

創力之豐、

規局之宏，

揮毫其無欲之心，

遂成不朽之書業。

公元二千零一零年

八月一日敬訂

民國第二乙未重陽佳節敬書

台員古雞籠人祥翁

九十老人 廖禎祥敬錄

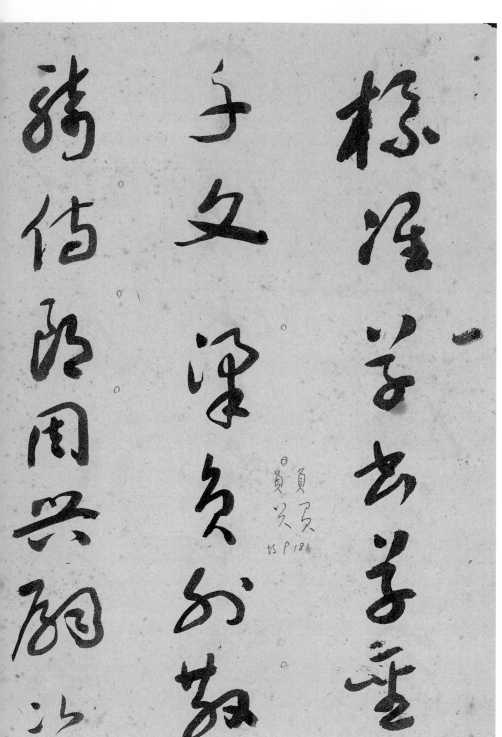

原件內文長二五‧六六公分，寬三五‧七公分

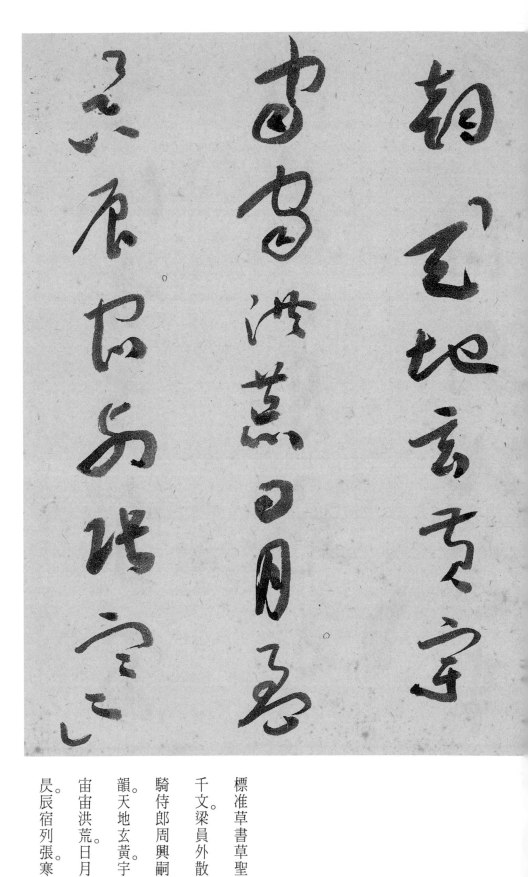

標准草書草聖
千文梁員外散
騎侍郎周興嗣次
韻天地玄黃宇
宙宙洪荒日月盈
昃辰宿列張寒

天地玄黃宇宙

洪荒日月盈昃

辰宿列張

天地玄黃宇宙
洪荒日月盈昃
辰宿列張寒來
暑往秋收冬藏
閏餘成歲律召
調陽雲騰致雨

宦官宦发为霜

金虐張所玉生民

霜发为霜金虐

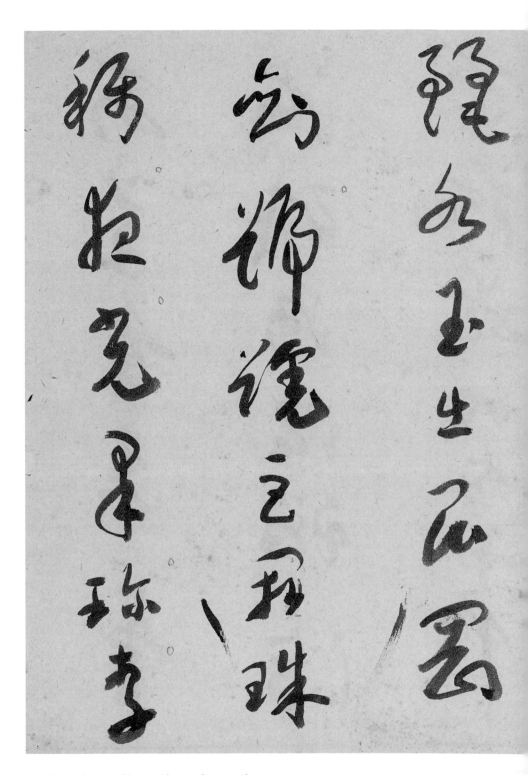

露露露變為霜。

金產麗水。

露變為霜金產昆。

麗水玉出昆岡。

劍號號巨闕珠

稱夜光果珍李

安若金黍墨

海碣河泞鉛渚

羽翔龍氏之音

奈菜重芥薑。

海鹹河淡鱗潛

羽翔龍氏火帝。

鳥官羲皇結繩

創創制始服衣

裳推位揖讓有

雲間月色弔雨石
伐花開同發紅湯
生駒回老香桃李

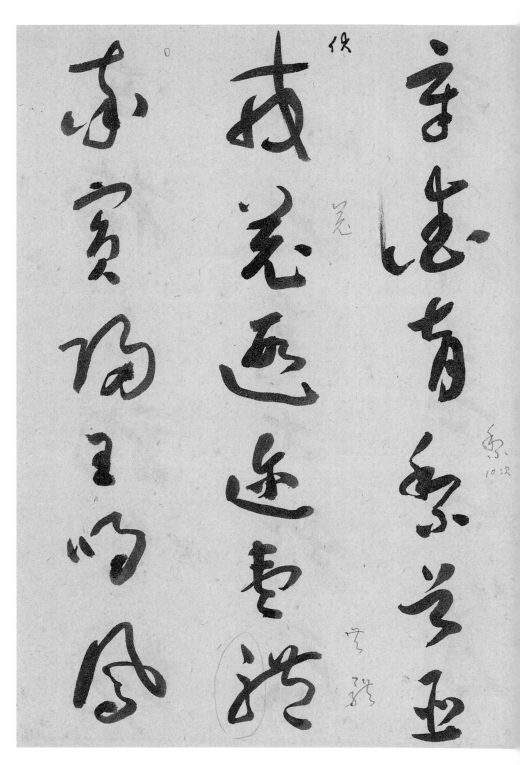

虞陶陶唐弔民
伐罪周發殷湯。
坐朝問道垂拱平
章愛育黎首臣
戎羌遐邇壹體。
率賓歸王鳴鳳

去枯沙詢食物

春波色末影及

等級善此岁

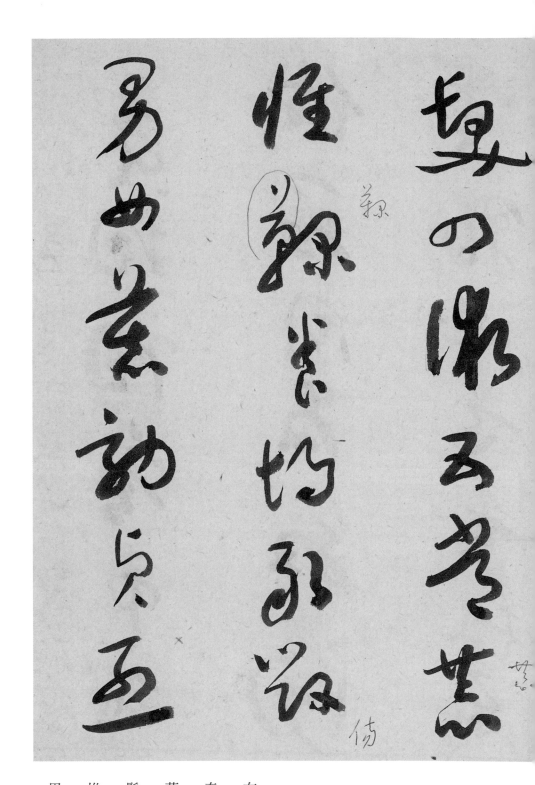

在樹白駒食場。
春被花木賴及
萬邦蓋此身
髮四術五常恭
惟鞠養胡敢毀。
男女慕効貞烈

然临良知逝必

自闲芳菜点夏

清波起鹿駞已

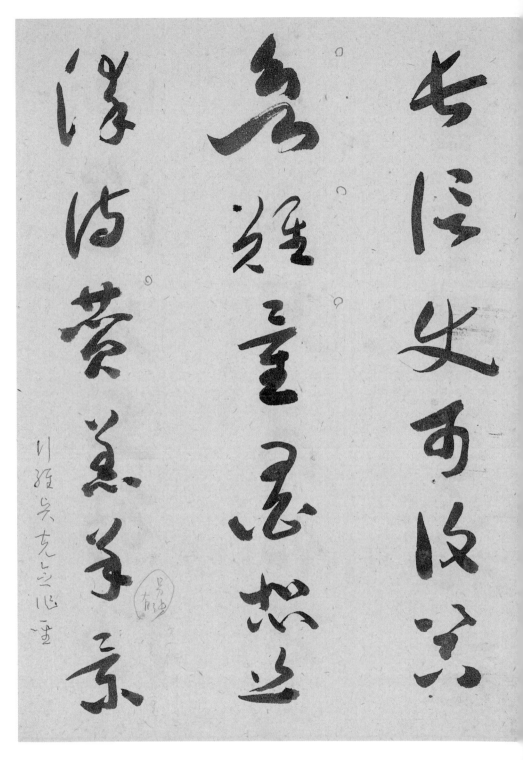

烈循良知過必
改得能莫忘曼
談彼短靡恃己
長信使可復器
欲難量墨悲絲
染詩讚羔羊景

法深。么去所歸

君敌

表正真為传寺

传寺
10次本

君雪碧碧法法

禍福因惡積福緣

善慶不壁非寶

惜陰是競資父

德淳名立形端
表正空谷傳聲。
虛堂習習聽聽
聽禍因惡積福緣
善慶尺璧非寶。
惜陰是競資父

春波老不報皮舍脩
等報老及比乡教〇
術石老燕怪秣
雲

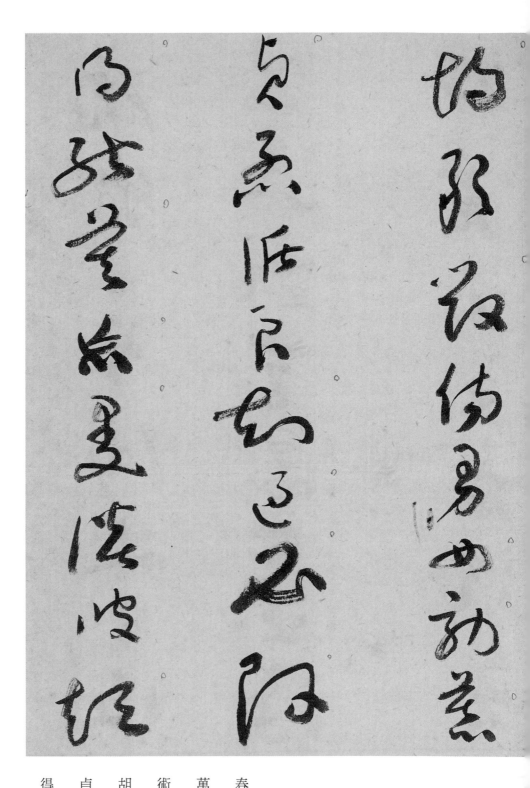

春被花木賴及食場
萬邦。蓋及此身髮四
術五常恭惟鞠養。
胡敢毀傷男女效慕。
貞烈循良知過必改。
得能莫忘曼談彼短。

鹿驚己乞庄史寸攻

流為跡重悉此出浮

清黄美書不雅及

克念必聖德法浮名立

形端表正空谷傳

聲虛堂習聽禍因

靡恃己長信使可復。

器欲難量墨悲絲染。

詩讚羔羊景行維賢。

克念作聖德淳名立。

形端表正空谷傳

聲虛堂習聽禍因

高積福報善及入
壁如室情隨是玩哭
父母時「哭」上敬

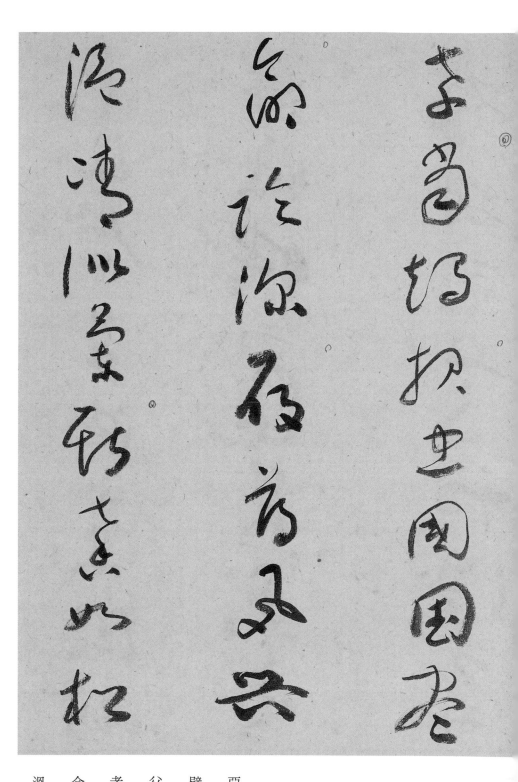

惡積福緣善慶尺
璧非寶惜陰是競資
父事君師曰嚴與敬。
孝當竭報忠國盡
命臨深履薄夙興
溫凊似蘭斯馨如松

之少卿多法不意法淵

水怡怡宕山其里多 法10次本

雅安充芝和懷美 法10次本

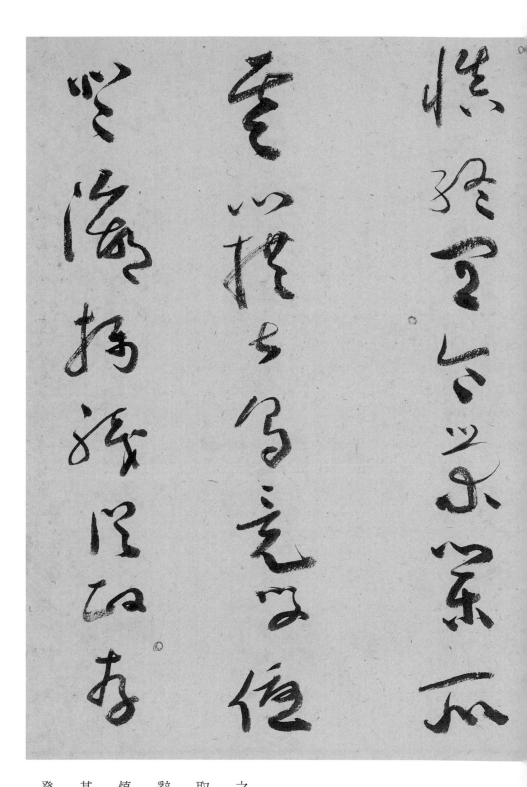

之盛。泉流不息淵澄

取映映容止若思言

辭安定篤初誠美。

慎終宜令榮業所

基籍甚烏竟學優

登瀛攝職從政存

以甘棠去而益詠樂

無貴賤豈別尊卑。

上和族睦夫婦唱隨。

外受傅教進奉母儀。

諸舅伯叔猶子比兒孔懷

兄弟。同氣連枝交友

極分辨腐藏玩此

十三

庶十以本

荒陸怡生以冊雖

若羑唐去叙浦玉

投分。瑳磨箴規睿
慈飲惻造次弗離。
節義廉武顛沛匪
虧虧。性靜情逸心
動神疲守真志滿逐
物意移堅持雅操。

交友投分　切磨箴規
仁慈隱惻　造次弗離
節義廉退　顛沛匪虧

交友投分。瑳磨箴規。

睿慈隱惻。造次弗離。

節義廉武顛沛匪虧。

性靜情逸心動神疲守

真志滿逐物意移堅

持持雅操好爵

自縻都邑華夏東

西建京背邙面落。

浮沉十年搜海窖取約

枯梅銀瓶花圖囹圄

歃盡孫仙雲雲仙

雲 兩島甲

惟寄楊坤送及庸

及至言句

左達承明。內忍承坮

呎吠束廣要杜移錄

棟隊云鍋瑤盾琵帆

浮渭據涇宮殿盤
鬱樓觀飛驚圖寫禽
獸畫綵仙靈靈仙
靈丙舍旁啟甲
帳對楹肆筵設席
鼓瑟吹笙右右通廣內
左達承明既集墳
典亦聚羣英杜稿鍾
隸漆書麟經府羅將

好书詩修抱及书

要私李俯旅冬多

平信系活教教报

草書作品

將相路俠槐卿戶封

劇縣家備旅兵高

冠陪乘驅轂轂振

纓世祿豪富車駕肥

。輕策功茂實勒碑刻

銘磻溪伊尹佐時阿

衙毛毛也早湘里

軏營宮柏弓逆各枚

狗技泥秙弓没南逆

衡奄宅宅曲阜微旦
孰營營桓公匡合救
弱扶傾綺留漢惠遂
感趙勝俊彥密勿眾
儒喻寧齊晉更霸
楚魏困橫假途滅

家述明言等河

逍羽法歸英然而

紀書然枝月軍麁

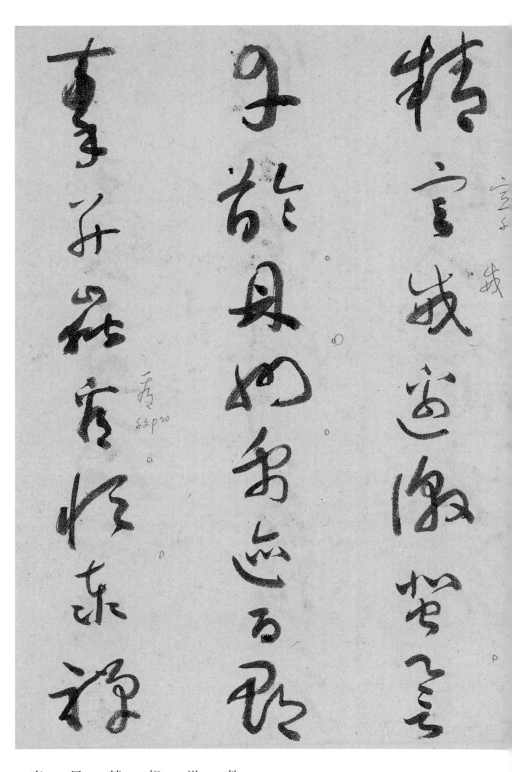

敵踐期會盟何

遵約法韓弊煩刑。

起翦頗牧用軍最

精宣威邊徼蜚譽

丹齡鼎州禹迹百郡

秦并嶽看恒泰禪

作致自訪毛藝

秉後版玩無員

勁勸賞賦陷予猶

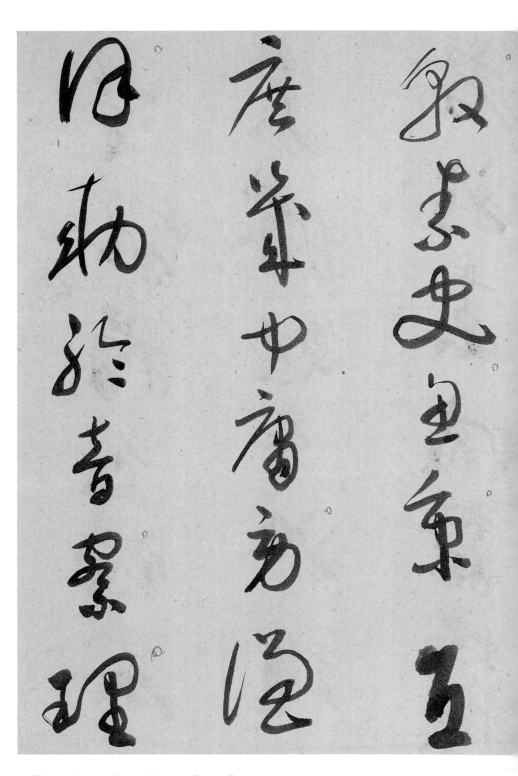

俶載南畝我藝
黍稷稅熟貢
新勸賞黜陟孟軻
敦素史魚秉直
庶幾中庸勞謙
謹勒聆音察理

薄羅衣色映屏

春漿處至施椎

若好書城羅坦扰

極殆辱近恥林皋

幸即兩疏見機解

組誰逼索居閑處

鑒貌辨色貽厥

嘉謀勉其祇植

省躬譏誡寵增抗

張順抗極起為上心

林食水不南陳元

權不更沈珞宇栗

寵增抗極殆辱近恥。

林皋幸即兩疏見

機閑處沈默寂寥。

求古尋論散慮逍

逍遙欣奏累遣哀謝

歡招渠荷的歷園莽抽

條竹橘晚翠蜂蝶

争争弱陳根秀嵩崖
芡颬根起朸㧰遇凌
厦雅雲沈償

錢有窠目雲翳

屋漏名長卷了坦

牆不謄餐飯適口

爭爭驕陳根委翳。

落葉飄搖遊鷗獨

運凌戾絳霄耽讀

戲市寓目囊箱。

屋漏應畏屬耳垣

牆具膳餐飯適口

不復餐飯意已先絇

飽存旦暮飢厄粘糧

粘戟底去幼良粮

「至梅」

十八

稅戚

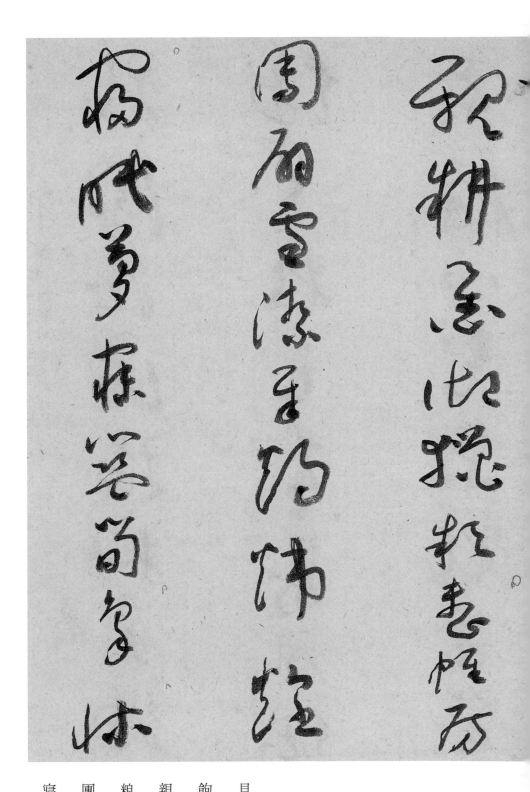

具膳餐飯適口充腸。
飽弃烹宰飢厭糟糠。
親戚故舊老幼異粮。
粮耕鑿御獵款整帷房。
團扇雪潔犀燭煒煌。
寢眠夢寐籃筍象牀。

影同沈漂搖松桑筠

鳥待松元耆壽康熙

束框四愛染紫荁堂

歌詞酒讌接杯舉觴。

矯手頓足喜壽康強。

桑梓鄉黨祭類蒸嘗。

顯前昌後戰懼恐惶。

箋牒簡要顧答審詳。

骸垢想浴執熱願涼。

驢馬駝駝特勇躍奔驤。
誅殺賊盜捕獲竄亡。
布射僚秫琴院嘯恬
筆倫紙般巧任鈞釋
門利朋並皆佳妙毛
施瓊姿舞嚬妍笑年

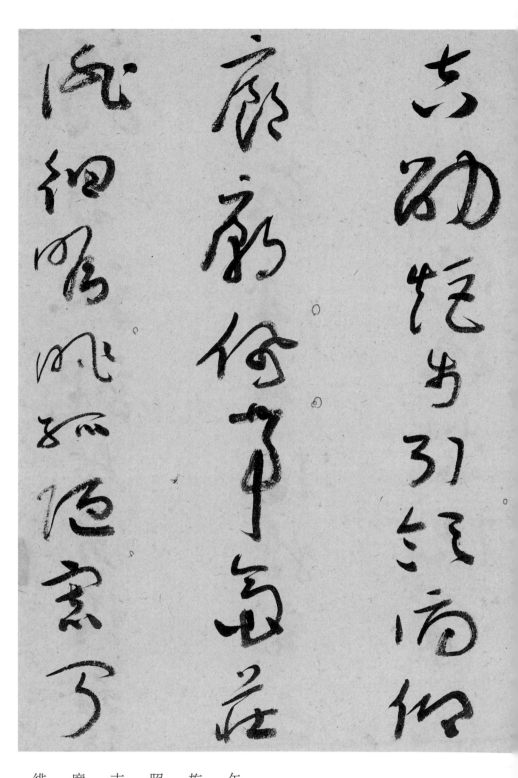

矢每催融暉朗耀。
旋璣遷斡晦魄環
照。邊然指脩祜永綏
吉劭矩步引領俯仰
廊廟。佩帶齋莊
徘徊瞻眺孤陋寡聞。

弥漫宗万悉色尔

清泾渭四步放号

引书乎尔三原于

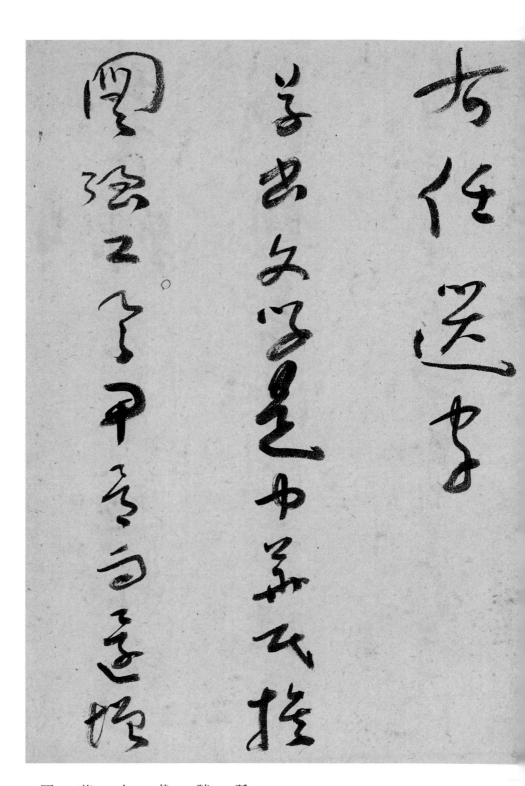

孤陋寡聞愚魯等

誚謂語助者哉焉

哉武乎也三原于

右任選字

草書文學是中華民族

圖強工具甲骨而還增

82歲(1960)（林童辈书（民國48年1959）82歳

篆隸各有懸針垂
露。漢簡流沙唐經石
窟演進尤無數章今狂在沉
埋久矣誰顧試問世界
人民光陰能惜急急緣何故同
此時間同此手効率誰臻高
度符號神奇髯翁發見。
秘訣決思傳付敬招同志。
來為學術開路百字令。
題標準草書四十九年右

# 千字文原文

標准草書草聖千文梁員外散騎侍郎周興嗣次韵

天地玄黃　宇宙洪荒　日月盈昃　辰宿列張　寒來暑往　秋收冬藏　閏餘成歲

律召調陽　雲騰致雨　露變為霜　金產麗水　玉出昆岡　劍號巨闕　珠稱夜光

果珍李奈　菜重芥薑　海鹹河淡　鱗潛羽翔　龍氏火帝　鳥官羲皇　結繩創制

始服衣裳　推位揖讓　有虞陶唐　弔民伐罪　周發殷湯　坐朝問道　垂拱平章

愛育黎首　臣伏戎羌　遐邇壹體　率賓歸王　鳴鳳在樹　白駒食場　春被花木

賴及萬邦　蓋此身髮　四術五常　恭惟鞠養　胡敢毀傷　男女慕效　貞烈循良

知過必改　得能莫忘　曼談彼短　靡矜己長　信使可復　器欲難量　墨悲絲染

詩贊羔羊　景行維賢　克念作聖　德淳名立　形端表正　空谷傳聲　虛堂習聽

禍因惡積　福緣善慶　尺璧非寶　惜陰是競　資父事師　曰嚴與敬　孝當竭報

忠國盡命　臨深履薄　夙興溫清　似蘭斯馨　如松之盛　泉流不息　淵澂取映

容止若思　言辭安定　篤初誠美　慎終宜令　榮業所基　籍甚烏竟　學優登瀛

攝職從政　存以甘棠　去而益詠　樂無貴賤　豈別尊卑　上和族睦　夫婦唱隨

外受傅教　進奉母儀　諸舅伯叔　猶子比兒　孔懷兄弟　同氣連枝　交友投分

瑳磨箴規　睿慈隱惻　造次弗離　節義廉武　顛沛匪虧　性靜情逸　心動神疲

守真志滿　逐物意移　堅持雅操　好爵自縻　都邑華夏　東西建京　背邙面洛

浮渭據涇　宮殿盤鬱　樓觀飛驚　圖寫禽獸　畫綵仙靈　丙舍旁啟　甲帳對楹

肆筵設席　鼓瑟吹笙　升階納陛　戴轉疑星　右通廣內　左達承明　既集墳典

亦聚羣英　杜稿鍾隸　漆書麟經　府羅將相　路俠槐卿　戶封劇縣　家備旅兵

高冠陪乘　驅轂振纓　世祿豪富　車駕肥輕　策功茂實　勒碑刻銘　磻溪伊望

佐時阿衡　奄宅曲阜　微旦孰營　桓公匡合　救弱扶傾　綺留漢惠　遂感趙勝

俊乂密勿　眾儒喻寧　齊晉更霸　楚魏困橫　假途滅敵　踐期會盟　何遵約法

韓弊煩刑　起翦頗牧　用軍最精　宣威邊徼　蜚譽丹齡　鼎州禹迹　百郡秦并

嶽看恒泰　禪主云亭　鴈門紫塞　雞田赤城　蒼梧碣石　鉅野洞庭　越遠縣邈

岫壑幽冥　治本於農　務開稼穡　俶載南畝　我蓻黍稷　稅熟貢新　勸賞黜陟

孟軻敦素　史魚秉直　庶幾中庸　勞謙謹勒　聆音察理　鑒貌辨色　貽厥嘉謀

勉其祇植　省躬憲誡　寵增抗極　殆辱近恥　林皋幸即　兩疏見機　解組誰逼

索居閑處　沈默寂寥　求古尋論　散慮逍遙　欣奏累遣　哀謝歡招　渠荷的歷

園莽抽條　竹橘晚翠　蜂蝶爭驕　陳根委翳　落葉飄搖　遊鵾獨運　凌摋絳霄

耽讀戲市　寓目囊箱　屋漏應畏　屬耳垣牆　具膳餐飯　適口充腸　飽弃烹宰

飢厭糟糠　親戚故舊　老幼異粮　耕鑿御獵　款整帷房　團扇雪潔　犀燭煒煌

寢眠夢寐　籃筍象牀　歌詞酒讌　接杯舉觴　矯手頓足　喜壽康強　桑梓鄉党

祭類蒸嘗　顯前昌後　戰懼恐惶　箋牒簡要　顧答審詳　骸垢想浴　執熱願涼

驢馬駝特　勇躍奔驤　誅殺賊盜　捕獲竄亡　布射僚彈　秬琴阮嘯　恬筆倫紙

般巧任鈞　釋門利朋　並皆佳妙　毛施瓊姿　舞嚬妍笑　年矢每催　融暉朗耀

旋璣遷斡　晦魄環照　然指脩祜　永綏吉劭　矩步引領　俯仰廊廟　佩帶齋莊

徘徊瞻眺　孤陋寡聞　愚魯等誚　謂語助者　焉哉乎也　三原于右任選字

## 標準草書千字文　百字令

草書文學，是中華民族圖強工具。甲骨而還，增篆隸，各有懸針垂露。漢簡流沙，唐經石窟，演進尤無數。章今狂在，沉埋久矣，誰顧？試問世界人民，光陰能惜，急急緣何故？同此時間，同此手，效率誰臻高度。符號神奇，髯翁發見，秘訣思傳付，敬招同志，來為學術開路。

題標準草書四十九年右

于右任書法珍墨

草書社所創七十七字之
分析與各家書跡

廖禎祥 略論

# 壹、前言

歷經四千年的文化傳承後，書法藝術在今日的重要性似乎已被逐漸淡忘，雖然在科技進步的今日，鋼筆、鉛筆、原子筆因為其便利性取代了毛筆的地位，書法不再如以往是日常生活中必備的事物，但是作為一門中華文化獨特的藝術而言，書法的教育性與藝術性仍然存在。

從最早的甲骨文、鐘鼎文、大篆等先秦文字已或多或少運用了毛筆書寫，其後漢興隸書，對於書法藝術可以說起了更重要的發展作用，至東晉王羲之、王獻之父子，風流瀟灑，主導書壇，書法更是從實用的階段進入可供人欣賞玩味的藝術領域。

歷代以降，書法的演變相當多樣，書家輩出，雖然書法的表現型態多有不同，但是其與知識分子、藝術的關聯與內涵仍然不變；甚至，因帝王的喜好更有以書取士者，這也造就了書法成為我國藝術主流之一的地位，其中草書始自漢初，更是我國文字之主要書體之一，綿延發展至今已有二千年。然前朝文字獄興，導致知識界學風不變，轉向考證之學，金石之學因而風行，書法藝術也漸朝新興的先秦古風發展，是為草書書體的末運，幾乎無可與前代抗衡的書家出現（註一），其後雖然書壇不乏能人輩出，然可與前代書家比肩者，鮮矣！

而于右任先生以其恢弘眼界、天縱之資，加上勤練勤學，開展了當代大書法家的格局，雖然近來

書壇對右老與草書社所編訂的「標準草書」的評價高低有別，但無妨其為一代書家的地位。姑且不論于右任先生的革命功績，單是以于右任先生在藝術、文化上的成就與貢獻，國內外已有民國以來第一家之定論，已值得今後世景仰。

草書是我國進步的文字（註二），歷代運用相當廣泛，但是因為不統一、不易識、提倡者觀念或方法的錯誤、社會心理的錯誤等四項內、外因素（註三），導致草書這種進步的書體反不為一般人所接受，于右任先生秉文字改良與推廣的用心，致力於草書的整理與編訂，將形式繁複的歷代草書予以整理，標準化、系統化為「標準草書」，希望有助於國人在楷書繁複的書寫體式外，有更為簡便的選擇，以達到當初草書創立時「愛日省力」的目標，因應新時代（註四）。

「標準草書」是于右任先生畢生的心血結晶之所在，〈標準草書草聖千字文〉亦是其最具體成果，尤以〈標準草書草聖千字文〉中有七十七個字（註五）是由于右任先生與同好自行訂定，而非選自歷代書家的墨跡，所以這七十七個字更足以代表于右任先生對標準草書的觀點，亦可檢驗「標準草書」經緯原則，這也是此篇論文之所以從〈標準草書草聖千字文〉這七十七個字作為研究出發點的原因；另外本文也嘗試將這些自訂之字與歷代草聖書家的真跡本（墨跡最準確，誤差最小）（註六）比較分析，以證明標準草書是進步的草書書體，其基本特質乃秉承傳統、本於古人，而非擅立異論，任意改訂，更與其基本四原則：「易識、易寫、準確、美麗」相符合，藉以確立「標準草書」的時代性與創造性。

註一：劉延濤《草書通論》，頁八十八。

註二：劉延濤《草書通論》序。

註三：劉延濤《草書通論》，頁一三九至一四五。

註四：于右任《標準草書》第十次本，標準草書自序。

註五：《標準草書》第十次本：以千字文正文內容為主，若包括前後次韻、選字作者當為八十字。

註六：智永、懷素、文徵明、鮮于樞與趙孟頫合書草書真跡本。

## 貳、于右任先生與標準草書

早在甲午戰爭之後，受到世界文字簡化運動的影響，我國即已有漢字改革運動，起初為字母運動，進而演化為漢字注音，其後又有所謂國語羅馬字與拉丁化新文化拼音字之產生，至民國二十四年，教育部更頒行一簡體字表，計有三百二十四字（註七），在此一片改革漢字的浪潮衝擊之下，激起于右任先生對改良我國文字以及整理草書之動機（註八），先生潛研書法，熟悉字源演變，所以對文字改革工作更有著承先啟後的使命感。民國二十年，先生與書法同好在上海成立「草書社」，民國二十一年更成立「標準草書社」，積極從事草書之整理與推廣，欲將草書標準化，以恢復其文字之基本實用功能。

「草書社」創立初期，于右任先生與章太炎先生同樣是主張以「章草」為中國文字的書寫體的，但是後來發現章草中有許多字草法落後且不能算是草書，另外草法也不一致，所以又與草書社同仁從事二王法帖的蒐集、考訂、編排，但是在整理工作完成後，卻發現二王草書雖美，但是在組織上，後代書家卻有更進步的寫法，如採用二王草書，恐怕會演變成重美藝而忽略實用的情況，所以將即將成書的二王法帖放棄。最後才決定採用流傳最廣、書者最多的千字文為底本，並不分書家、碑帖之別，依四個原則選取〈標準草書草聖千文〉的字彙。（註九）

于右任先生於〈標準草書自序〉中言：「世界各國，印刷用楷，書寫用草，已成通例。蓋前者整齊正確，而後者迅速適用也。吾國草書之興，遠在漢初，先哲立旨，為其『愛日省力』也」。先生認為

楷書可由印刷字中繼續推廣，而書寫應用則可從傳統之草書中去整理簡化，因為草書是中國繁複方塊字形中最簡便、美麗的型態，如能將之標準化，自然有相當大的推行價值。草書之所以會沉埋，就是因為沒有建立起標準（註十）。如能讓一般人學習便捷且不相混淆，那將能大幅提昇中國文字書寫速度，並達到簡化文字的效果，並且具有相當的美觀性，不會減損其藝術價值，因此于右任先生的改良文字行動，可以說是由草書標準化的工作中積極去推廣的。

「標準草書社」成立之後，于右任先生為使標準草書之結字、筆法更趨理想完美，雖身處國家內憂外患之秋，仍利用餘暇不斷潛研。自民國二十五年至三十七年，僅是《標準草書》之修訂出版即高達六次之多，而其個人之書法創作亦屢見採用標準草書之選字以為表現。其後，居台初期，戰亂動盪、文具物資缺乏，但先生仍臨池不輟，未曾中斷。民國四十年以後，政局日趨穩定，先生讀書練字更勤，此期間是先生對標準草書之整理與編寫最積極之時刻，自民國四十年迄四十七年，「標準草書」曾有三次修正版問世，而先生書寫〈標準草書千字文〉之次數更難以計數。先生這種精益求精的態度與精神，值得吾人欽佩。

# 參、標準草書之體例

## 一、草聖千文之選註

「標準草書」內容（註十一）主要分為二大部分：一、為以千字文為張本，由歷代書聖所寫之草書中，選取最理想、最具代表性之字，詳加鉤摹，並疏出處，匯篇成文，以為學習之參考，簡稱「聖千」；另一則為凡例與釋例，係將草書全面的系統化整理、歸納，建立標準之原則，以為進一步研究或推廣之基礎。

于右任先生於〈標準草書序〉中表示：「隋唐以來，學草者率從千文習起，因之書家多有草書千文傳世，故草書社選標準之字，不能不求之於歷代草聖，更不能不先之於草聖千文」（註十二）。《千字文》一書原有周興嗣次韻，以及蕭子範所纂次兩種版本，蕭氏《千字文》早在《隋志》就已亡佚，而周氏《千字文》至今仍流傳市坊近一千五百年之久，其內容上述天文，下論地理，內含修身養性，外括待人接物、歷史事實、國學知識……等，言簡意深，於人生哲理有頗多啟發（註十三）。又因〈千字文〉為日常習用之字，文句易讀能識，有利後人學習，而且歷代草聖有眾多〈千字文〉作品傳世，在編選工作上有較多參考比較的機會，故標準草書社放棄「二王法帖」而改以〈千字文〉為張本。

于右任先生提倡標準草書主要是為實用，其次方為美藝（註十四），故〈標準草書草聖千文〉選字，基本上有四個原則：易識、易寫、準確、美麗（註十五）。〈標準草書草聖千文〉選字源自我國歷

代草書名家碑帖，涵蓋之時空範圍極為寬廣，當時選字的作業程序是以千字文為底本，將蒐集的歷代法帖、碑文均以雙鉤搨摹取下，將同一字予以集中排比、審查（註十六），每字只取一式，目的即在確立其標準性，並矯正我國草書因形式眾多而無法有效辨認、學習的弊病；如合乎選字原則就選用時代最早的作者，表示對創始者的敬意，但若有某家選字過多，就選取他家，或有前代書家所書草字過重美勢，就採取後代所書較為便利實用者，讓後代有更多認識歷代書家的機會（註十七）。于右任先生與標準草書社同仁，雖依選字基本四原則編選〈標準草書草聖千文〉，但於歷代草書作品中確實未見合乎理想之字時，亦有自行研究而依四基本原則創制者。〈標準草書草聖千文〉中于右任先生與標準草書社同仁竭盡心力研究歷代草書並加以整理、歸字雖僅有七十七字，但是卻是代表于右任先生與標準草書社自訂之納的心血結晶。

本文為了比較而突顯標準草書的優越性與創造性，特從歷代草聖所寫之千字文法帖中挑出智永、懷素、鮮于樞與趙孟頫合書、文徵明等四位分別代表不同時代作家的千字文作品，加以比對。（註十八）

## 二、表例準則之編訂

于右任先生曾言：「于古人千變萬化的亂絲中，為之整理條貫，一經一緯的組一絲不紊的標準草書，此謂之標準」（註十九），故先生與標準草書社同仁更進一步制定一套表例準則以為規範，即刊載於《標準草書》中的凡例與釋例，各以通例、分例、雜例及附錄四項，詳予分析歸納，除將草書字型架構作系統之分類外，亦將重要書理加以整理解說，若將其分為經緯方向來講，則大致如下：

（一）緯：

甲、決定原則（註二十）

1. 易識。

2. 易寫。

3. 準確（主筆和帶筆分清，符號系統不要紊亂）。

4. 美麗。

乙、略論書理（註二十一）

1. 意在筆先。

2. 萬毫齊力。

3. 變化。（點畫之間需有變化）

4. 應接。（歐陽詢云：「字之點畫，欲其相互應接」，意連也）

5. 忌交。（除了必要，字之相交不可漫無限制）

6. 忌觸。（孫過庭云：「連而不犯」，即忌觸之意，有行筆觸與末鋒觸之分）

7. 忌眼多。（字中之圈謂之眼）

8. 忌平行。（分線的平行與部的平行兩種）

（二）經：符號的整理

甲、通例（註二十二）

1.凡部首皆依草書之組織。（不僅限於說文，亦不盡同楷）

2.凡主部首，同一部位，不得異式。

3.凡主部首必須準確。

4.凡代表兩個以上部首之符號，曰代表符號。

乙、分例：分左旁、右旁、字上、字下四目。

1.左旁：包括人、手、享、示、心、走、阜、足、齒、朱、牙、扁、音、良、子、酉、豕、骨、豸、角、桑、虎、首、左旁月、左旁武、左旁日、左旁七等二十七個字符。如「敦、就、輕」三字，左旁各不相同，而草書皆作「<span style="font-family:cursive">孑</span>」，於是寫成「<span style="font-family:cursive">敦、就、輕</span>」。

2.右旁：包括刀、又、頁、屬、公、帚、兩、彖、豆、瓜、辛、易、中、司、既、氏、冬、尤、夆、芻、右旁七、右旁武、右旁月等二十三個字符。如「顛、歌、形」三字，右旁各不相同，而草書皆作「<span style="font-family:cursive">孑</span>」，於是寫成「<span style="font-family:cursive">好、形、形</span>」。

3.字上：包括艸、門、兩、厂、林、北、字上日等七個字符。如「閏、罪、冠」三字，字上各不相同，而草書皆作「<span style="font-family:cursive">宀</span>」，於是寫成「<span style="font-family:cursive">至、冤、冠</span>」。

4.字下：包括木、戳、二、寸、巾、大、字下日等七個字符。如「晉、會、言」三字，字下各不相同，而草書皆作「<span style="font-family:cursive">孑</span>」，於是寫成「<span style="font-family:cursive">�104、104、言</span>」。

丙、雜例：包括對稱符、右上符、左上符、交筆符、補筆符。

凡簡字之草體亦可採用。

凡過於簡單之字，不必作草。

凡過於冷僻之字，可不作草。（註二十二）

丁、附錄：載有符號之互備與習慣字、詞聯、略論書理、疑似字表等四目。

標準草書之凡例與釋例，其特點即在條理分明，觀念清晰，不作模稜語意之表達，除將歷代草書之字源結體，作一辨析選訂之外，更有不少精心之改良與創意。例如雜例中補筆符之變化，歷代草書論著中早有上補筆、下補筆、右補筆、左、內、外補筆、省筆等七種分類，但因左補筆是於一字未成之時作點，功用微小，先生與標準草書社同仁乃決定廢置不予取用。如歷代草書常將「果」、「中」書作「果」、「中」，而標準草書則寫為「果」、「中」，此種取捨對確立標準草書之美觀準確，更有其決定性之功能。（註二十四）

此外，〈標準草書草聖千文〉中，勾勒的字與說明釋文的編排，採取字在左頁，說明在右的方式，但是其次序乃採說明是由右至左，鉤字則由左至右的對稱方式，對於觀者立場實相當合理，其用心至微可以得見。

註十一：參見《標準草書》。

註十二：于右任〈標準草書自序〉。

註十三：雷僑雲《敦煌兒童文學》，頁三十二至四十四。

註十四：于右任〈標準草書自序〉。

註十五：于右任〈標準草書自序〉。

註十六：廖禎祥〈萃庵書話〉，《百代美育》第三十六期，民國十五年八月。

其取字經過，根據劉延濤先生所跋，廖禎祥先生所珍藏第二次印本有如下記載：「此為標準草書第二次印本，內中註解比較在台印者為詳。廖君禎祥于舊書肆中得此，殊為不易。當年社中同仁，一燈對坐，每得一字一解，逐一呈請右公主裁，此狀歷歷在目前，河山變色，文字飄零，右公仙逝，故人何在？不忍卒讀，亦復不忍釋手，淚潸潸下矣！中華民國六十四年劉延濤拜讀敬記」如下圖。

註十七：劉延濤《草書通論》，頁九十六。

註十八：如附表。

註十九：〈標準草書與建國〉、《于右任先生書學論文集》，頁三十一。

註二十：見《標準草書》第十次本釋例。

註二十一：見《標準草書》第十次本釋例。

註二十二：見《標準草書》第十次本釋例，頁一至二十三。

註二十三：劉延濤《草書通論》，頁一〇七。

註二十四：見《標準草書》第十次本釋例，頁十九至二十三。

廖禎祥珍藏標準草書第二次印本，劉延濤先生跋文

# 肆、比較與分析

下表的分析，除了將《標準草書》第十次本與第八次本的兩個版本作比較，以明白這七十七個字本身修正的部分過程，如「宙」、「菜」、「淡」、「談」、「默」等字在第十次本就較第八次本更容易辨識，而又如「號」、「聲」、「舅」、「鼓」、「鬱」等字，第十次本的結體、字態也較第八次本更加美觀、穩固。

另一方面，也將智永、懷素、鮮于樞與趙孟頫合書、文徵明等四本草書《千字文》真跡本排比，讓〈標準草書千字文〉中的草書社自創之字與歷代草聖書家的名跡，作直接的比較，以明白標準草書四個基本原則的觀點所在，並進一步印證標準草書的進步性，如「黃」字運用取半和省筆的草書制作，「暑」、「鼓」字運用字符的草法組合，「興」字運用對稱符號，「囊」字在原形草上加上了省筆，「帝」、「聲」、「興」、「馨」等字筆劃已至最經濟簡便的型態，「讓」、「帶」則綜合了原形草、符號草和省筆等方式，從下表可以看出這七十七個字在標準草書中與歷代名跡不同和進步之處。

如「宙」字，《標準草書》第十次本修正了第八次本不易識的問題，而較諸表列四家所書之字，筆劃亦簡省許多。

如「菜」字，第十次本運用了原形草法的方式，突顯左右兩點，較之第八次本與四家所書，更為

明確、易識。如「靡」字，運用交筆符與省筆，省卻了「林」的繁複。

如「聲」字，除運用草書頭、尾不省，簡省中間的原則外，為易於辨識，「士」採取原形草法，並將第八次本中「耳」字直畫，修正為如耳形彎曲，不但達到簡省經濟與容易辨識的原則，更有凌駕四家字跡的美感。

如「棠」字，以原形草法表現，但簡省了中間的「口」，又將上、下相連合用，而不失其字形與韻味。如「鼓」字，兩邊俱運用符號草法，簡潔有力。如「藝」字，同「藝」字，然採習慣法，字體便簡省許多。如「囊」字，運用原形草法，保留頭、尾並將字中間省筆處理，簡省且不失字形。

符號草法與原形草法是相輔相成，並存不悖的（註二十五），由下表中于右任先生與標準草書社所創制的字中，隨時可見這兩種草法的靈活運用，當字形易與它字混淆之時，原形草法就起了極大的作用，讓字在簡省之餘，又能兼顧易識、美麗等原則。而「習慣法」乃約定俗成，在〈標準草書聖千文〉字彙中亦屢屢可見，由此更可深明于右任先生對標準草書的「實用」觀念。因為符號草法的運用，讓草書的符號系統統一，所以草書更容易辨認、學習，書寫也能有依循的準則而更加準確。因簡省了多餘的筆劃，也讓草書更易書寫。更因為符號草法、原形草法與習慣法的交雜運用，所以草書更易識、易寫。至於美雖然見仁見智，但是這七十七個字與歷代名跡相較，毫無遜色之處，所以亦可論斷于右任先生與標準草書社同仁所創制的七十七字，皆符合于右任先生所揭示的易識、易寫、準確、美麗四個原則。

基本上，下表的分析是以劉延濤《草書通論》中草書制作的原則（註二十六），《標準草書》中

通例、分例原則，胡公石所著《標準草書字彙》，作為比較、分析的準則。

註二十六：劉延濤《草書通論》，頁八。

草書是有系統、有組織的字體，決不是潦草，它的制作約可分為十事。

1.省：分筆省與部省。　2.借：分借筆與借符。

3.連：分實連與意連。　4.縮畫為點。

5.連點為畫。　6.搬家。

7.取半。　8.合併。

9.補筆。　10.代表符號。

註二十五：胡公石《標準草書字彙》，頁一九七。

## 伍、結語

篆、隸、行、草、楷是我國書法表現的五種主要形式，其中草書之出現遠自漢初，從章草發其端，歷代書家在草書上的創作與型態變化上相當豐富，是我國書法藝術型態最多變的書體之一，但由於歷來書家對草書過於強調其藝術性，所以姿態各異，造成一般大眾的隔閡感，脫離了實用性，導致「草書大興而草書亡」，這也是于右任先生提倡標準草書的主因之一，在歷經章草、今草、狂草三種主流形式的演變後，具備易識、易寫、準確、美麗四個原則的標準草書的確是為清朝以來不振的草書風氣注入新血，立下了中國草書演變的里程碑。雖然有人認為「標準草書」這種追求實用之基本觀念與精神有礙於書法藝術的追求，但是這是一種忽略了文字本質的看法，從以上分析比較中可以得見「標準草書」不但具進步的實用觀念，相當利於學習與辨識，在書寫上也更有效率，而與歷代名家所書字跡相較亦毫無遜色之處，絲毫無損於草書的藝術性。

先生對書法之重視與喜好，基本上是鼓勵並發揮書法之實用功能，民國五十一年九月二十八日先生於「中國書法學會」成立所發表之賀詞中亦有如下表示：「我之作書，初無意於求工，始則書自給，繼則以為業餘之運動，後則有感於中國文字之急需謀求其書之便利，以應時代要求，而提倡標準草書」，由是可見先生之提倡書法係以實用為出發點，而非純為美藝，先生並不希望世人拋開事功之努力而去做一個單純的藝術家，所以其作品亦多採大眾普遍使用之楷書及揮寫便捷之行、草書體為之。

「標準」是于右任先生整理草書的最大貢獻，總而言之「標準草書」為過去草書做一總結賬，為將來文字開一新道路（註二十七），使草書在經歷千年之後有了新的生命，雖然標準草書在後來的推行上並不成功，但這是因為標準草書並未借助政府的力量推行所致，端視大陸現行之簡體字中，不乏草書之運用，但在政令推行下，亦改變了千年來的書寫習慣，普遍為大陸民眾使用，可見得標準草書無法普遍化問題並非標準草書本身有所缺失，畢竟新的書寫風格、典例在推行之初是必須帶有強制作風的，就如注音符號、國語的推行一般，若當初未藉政府之力推行，相信也不會有今天的普遍性。或許有些人認為草書若脫離了毛筆與藝術的範圍，成了硬筆與實用的書體，將會嚴重減損其藝術性，但是試以楷書為例，印刷中的楷體並不會影響書法藝術中的楷書價值，此外，一般人在急書時，字跡往往潦草，甚至到難以辨識的地步，若能有效的學習與運用「標準草書」，相信是更為實用、簡便且美觀的選擇。

綜覽漢字文化圈，中國、台灣、日、韓、新加坡、越南等地區，書法喜好者不計其數，但是迄今仍無任何書家將草書以如此科學化之立場予以系統化、合理化、標準化整理，標準草書不但兼具了實用與藝術的價值，更不失書法本然之美，較諸大陸之簡體字或日本日常使用之調和體（漢字與假名併用），優劣立見。

易識、易寫、準確、美麗這四個基本原則不但是于右任先生選字的標準，從其自行創制的七十七個字更可見符合四原則的運用，不但合乎新時代簡單便捷的要求，提供草書推廣的道路，更保有了草書原有的藝術性，讓後人學草書有了不可或缺的標準範本，而標準草書取材豐富的選字不但是初步認識歷

代書家的方式之一，草書的規範與美感亦在其中。從傳統之中歸納、發展、創新，「標準草書」的實用性、創新性、合理性、藝術性不言自明。

註二十七：劉延濤《草書通論》，頁一一六。

# 陸、附錄

## 一、于右任先生題標準草書之百字令

「草書文學，是中華民族自強工具。甲骨而還增篆隸，各有懸針垂露。漢簡流沙，唐經石窟，演進尤無數。章今狂在，沉埋久矣誰顧？試問世界人民，寸陰能惜，急急緣何故？同此時間同此手，效率誰臻高度？符號神奇，髯翁發現，秘訣思傳付。敬招同志，來為學術開路。」

## 二、于右任先生書學觀點

據劉延濤先生《草書通論》第一一四頁中所敘：

先生常告社人，選字勿取死筆，鈎字勿作死筆，曰：「二王之書，未必皆巧，而各有奇趣；甚者愈拙而愈妍，以其筆筆皆活，隨意可生姿態也！試以紙覆古人名帖仿書之，點書部位無差也，而妍媸懸殊者，筆活與筆死也」。又勸人多抄書曰：「抄書可增人文思，而尤多習於實用之字，書法無他巧，多寫，便工」。多寫則熟而筆活矣。又指示致「活」之道曰：「習草書，自能參悟」。蓋能草而行，則組織不亂，能行而楷，則用筆易活也。古今論執筆法者，立名甚繁，造語玄奇，研習既廣，反不知所主，且至不能執筆：先生則曰：「執筆無定法，而以中正不失自然為上」。中正者，筆中而坐正也。嘗關世之愛以一己執筆方法繩人者曰：「人之習慣不同，生理或殊，強其所難，則達於自然，而失轉運之機！」以自然為歸，欲其「活」也。觀此數事，知先生於書道所最忌者，厥惟「死筆」。

故字中有死筆，則為偏廢。世有以偏廢為美者乎？字而筆筆皆活，則有不蘄美之美；亦如活潑潑康健之人，自有其美，不必「有南威之容，乃可論於淑媛」也！故無死筆，實為書法中之無上要義，「活」之一字，亦即先生論書之一字金丹！所以一個字裡邊只要沒有死筆，就自然可愛；自然不俗。學于先生字，也就要從這「活」字上用心。

三、〈右老習書指針〉，節錄自民國五十年九月右老祝中國書法學會成立講詞。

前代書家，他們都只講理論，而不講方法：所以我答覆書法朋友們的詢問，只講「無死筆」三字，就是寫字無死筆，不管你怎樣的組織，它都是好字。一有死筆，就不可醫治了。現在我再補充四點，但這仍然不是書法：

（一）多讀：寫字本來是讀書人的事，書讀的好，而字寫不好的人有之，但絕沒有不讀書而能把字寫好的。

（二）多臨：作畫的朋友告訴我寫字比作畫難，我不能畫，不知道確否如此，但寫好字確真不容易，童而習之，白首未工者，大有人在，所以前代書家畢生的精力所獲成果是我們最好的參考。它不獨可以充實我們的內涵，美化字的外形，同時更可以加速我們學習的行程。

（三）多寫：臨是寫他人的，寫是寫自己。臨是收集材料，寫是吸收消化，不然，即是苦寫一生，也不過是徒為他人作奴役而已。

（四）多看：看是研究，學而不思則日久弊生，只臨只寫而不研究，則不是盲從古人就是盲從自己。

所謂看，不但多看古人的，更要看自己的，而且這兩種看法對古人是重在多發掘他們的優點，對自己是重在多發現自己缺點。

# 參考書目

1. 《標準草書》第十次本。

2. 《標準草書》第八次本。

3. 《標準草書》第二次本。

4. 劉延濤著《草書通論》，中華文化出版事業委員會出版。

5. 胡公石著《標準草書字彙》，（大陸）。

6. 鄧散木著《草書寫法》，華聯出版社。

7. 〈智永真草千字文〉，《書品》雜誌（日本）。

8. 《懷素草書千字文》，二玄社（日本）。

9. 《文徵明正草千文真蹟》，漢華文化出版。

10. 《趙文敏鮮于大常合書草書千字文》，影印本。

11. 伏見沖敬編，《書道字典》，角川書店出版（日本）。

12. 高田忠周編《十體字範後編》，東京興文社出版（日本）。

13. 《王世鏜稿訣》，漢華文化出版。

14. 《墨池編》，漢華文化出版。

15. 《于右任先生書法》，三秦出版社（大陸）。

16. 《于右任先生墨跡選》湖南美術出版社。

17. 《于右任書法選集》三秦出版社（大陸）。

18. 《于右任先生詩集》國史館出版。

19. 《于右任先生文集》國史館出版。

20. 《于右任先生年譜》國史館出版。

21. 劉鳳翰著《于右任先生年譜》，傳記文學出版。

22. 張健著《于右任傳》，雨墨出版公司。

23. 劉永平編《于右任集》陝西人民出版社（大陸）。

24. 潘志新著《民國奇才》。

25. 于右任先生治喪委員會編輯《于右任先生手札》。

26. 中村義竹編、岡谷義端補訂《草露貫珠》，又名《草書大字典》（日本）

附記：本稿胥賴李柏樫，賴曉雲協力而完成，併此由衷感謝！

| 標準草書第十次本 | 標準草書第八次本 | 智永真草千字文 | 懷素小草千字文 | 文徵明真草千字文 | 趙孟頫鮮于樞合書千字文 | 分析 |
|---|---|---|---|---|---|---|
| 黃 | 黃 | 黃 | 黃 | 黃 | 黃 | ●取半（部分）<br>●省筆 |
| 宙 | 宙 | 宙 | 宙 | 宙 | 宙 | ●原形草（易識）<br>●連筆又省筆 |
| 荒 | 荒 | 荒 | 荒 | 荒 | 荒 | ●爪為對稱符<br>●連筆又省筆 |
| 暑 | 暑 | 暑 | 暑 | 暑 | 暑 | ●日、者符號草<br>●易明又省筆 |
| 歲 | 歲 | 歲 | 歲 | 歲 | 歲 | ●省筆 |
| 號 | 號 | 號 | 號 | 號 | 號<br>王獻之　淳化閣貼 | ●省筆 |
| 萊 | 萊 | 萊 | 萊 | 萊 | 萊 | ●原形草<br>●省筆且易識 |

| 標準草書第十次本 | 標準草書第八次本 | 智永真草千字文 | 懷素小草千字文 | 文徵明真草千字文 | 趙孟頫鮮于樞合書千字文 | 分析 |
|---|---|---|---|---|---|---|
| 淡 | | | | | | ●省筆 |
| 鱗 | | | | | | ●自 符號草<br>●省筆 |
| 氏 | | 王羲之 十七帖 | 索靖 月儀帖 | 孫過庭 | 米芾 | ●省筆<br>●一筆字 |
| 帝 | | | | | | ●省筆 |
| 創 | | 西晉宣帝淳化閣帖 | 王鐸 擬山園帖 | 明 宋客 | 草書韻會 | ●刀 符號草<br>●中間省筆 |
| 讓 | | | 王羲之 澄清堂帖 | | | ●原形草 |
| 黎 | | | | | | ●省筆 |

| 標準草書第<br>十次本 | 標準草書第<br>八次本 | 智永真草<br>千字文 | 懷素小草<br>千字文 | 文徵明真草<br>千字文 | 趙孟頫鮮于樞<br>合書千字文 | 分析 |
|---|---|---|---|---|---|---|
| 壹 | | | | | | ●省筆 |
| 曼 | | 草書韻辨 | 隸辨 | 李懷琳 絕交書 | 康里子由 | ●日符號草<br>●曼古字作寫<br>　　為習慣法 |
| 談 | | | | | | ●省筆 |
| 靡 | | | | | | ●交筆符<br>●省筆 |
| 贊 | | 宋高宗 | 顏真卿 | 懷素 自敘帖 | 唐太宗 晉祠銘 | ●先為習慣法<br>與對稱符組合<br>●貝符號草 |
| 淳 | | 趙子昂 | 吳 皇象 | 孫過庭 書譜 | 草書韻會 | ●省筆<br>●原形草 |
| 端 | | | | | | ●符號草<br>●對稱符<br>●取半 |

| 標準草書第<br>十次本 | 標準草書第<br>八次本 | 智永真草<br>千字文 | 懷素小草<br>千字文 | 文徵明真草<br>千字文 | 趙孟頫鮮于樞<br>合書千字文 | 分析 |
|---|---|---|---|---|---|---|
| 聲 | | | | | | ●七原形草<br>●中間省筆<br>●丁省筆 |
| 競 | | | | | | ●符號草 |
| 興 | | | | | | ●對稱符 |
| 馨 | | | | | | ●士原形草<br>●右上省筆 |
| 澂 | | | | | | ●屮符號草 |
| 誠 | | | | | | ●省筆 |
| 瀛 | | | 褚遂良 哀冊 | 明 吳寬 | 文徵明 西苑詩 | ●符號草<br>●簡化 |

| 標準草書第<br>十次本 | 標準草書第<br>八次本 | 智永真草<br>千字文 | 懷素小草<br>千字文 | 文徵明真草<br>千字文 | 趙孟頫鮮于樞<br>合書千字文 | 分析 |
|---|---|---|---|---|---|---|
| 紫<br>棠 | 紫 | 紫 | 紫 | 紫 | 紫 | ●簡化與省筆合<br>用 |
| 睦<br>睦 | 睦 | 睦 | 睦 | 睦 | 睦 | ●省筆<br>●習慣法 |
| 舅<br>舅 | 舅 | 舅<br>索靖　出師頌 | 舅<br>褚遂良 | 舅<br>王羲之　十七帖 | 舅<br>明　王守仁 | ●省過筆處 |
| 磨<br>磨 | 磨 | 磨 | 磨 | 磨 | 磨 | ●交筆符<br>●省筆 |
| 爵<br>爵 | 爵 | 爵 | 爵 | 爵 | 爵 | ●省筆 |
| 縻<br>縻 | 縻 | 縻 | 縻 | 縻 | 縻 | ●交筆符 |
| 鬱<br>鬱 | 鬱 | 鬱 | 鬱 | 鬱 | 鬱 | ●交筆符<br>●省過筆處 |

| 標準草書第十次本 | 標準草書第八次本 | 智永真草千字文 | 懷素小草千字文 | 文徵明真草千字文 | 趙孟頫鮮于樞合書千字文 | 分析 |
|---|---|---|---|---|---|---|
| 鼓 | | | | | | ●符號草 |
| 瑟 | | | | | | ●玨等稱符<br>●必省筆 |
| 戴 | | | 顏真卿 爭座位稿 | 米芾 苕溪詩 | 趙子昂 | 文徵明 西苑詩 | ●戈 符號草<br>●異省筆 |
| 廣 | | | | | | ●符號草<br>●取半 |
| 鍾 | | | | | | ●重 單獨符號草 |
| 麟 | | | 懷素 聖母帖 | 唐玄宗 | 李邕 李思訓碑 | 王獻之 | ●符號草<br>●省筆 |
| 銘 | | | | | | ●名 單獨符號草 |

| 標準草書第十次本 | 標準草書第八次本 | 智永真草千字文 | 懷素小草千字文 | 文徵明真草千字文 | 趙孟頫鮮于樞合書千字文 | 分析 |
|---|---|---|---|---|---|---|
| 伊(伊) | 伊 | 伊 | 伊 | 伊 | 伊 | ●尹省筆 |
| 漢(漢) | 漢 | 漢 | 漢 | 漢 | 漢 | ●阝符號草省筆之極致 |
| 楚(楚) | 楚 | 楚 | 楚 | 楚 | 楚 | ●林符號草 |
| | | 歐陽詢 草書千文 | 孫過庭 草書千文 | 董其昌 三希堂法帖 | | |
| 魏(魏) | 魏 | 魏 | 魏 | 魏 | 魏 | ●委符號草並省筆 |
| 困(困) | 困 | 困 | 困 | 困 | 困 | ●原形草<br>●順筆 |
| 翦(翦) | 翦 | 翦 | 翦 | 翦 | 翦 | ●符號草<br>●省筆 |
| 紫(紫) | 紫 | 紫 | 紫 | 紫 | 紫 | ●原形草<br>●此此省筆 |

| 標準草書第十次本 | 標準草書第八次本 | 智永真草千字文 | 懷素小草千字文 | 文徵明真草千字文 | 趙孟頫鮮于樞合書千字文 | 分析 |
|---|---|---|---|---|---|---|
| 鉅 | | | | | | ●省筆<br>單獨符號草 |
| 庭 | | | | | | ●原形草<br>●廷省筆 |
| 蓺 | | | | | | ●習慣法 |
| 黍 | | | | | | ●原形草<br>●省筆 |
| 謀 | | 宋 張浚 | 李邕 李思訓碑 | 孫過庭 書譜 | | ●原形草（某）<br>●省筆 |
| 勉 | | | | | | ●原形草<br>●省筆 |
| 祗 | | | | | | ●符號草<br>●省筆 |

| 標準草書第十次本 | 標準草書第八次本 | 智永真草千字文 | 懷素小草千字文 | 文徵明真草千字文 | 趙孟頫鮮于樞合書千字文 | 分析 |
|---|---|---|---|---|---|---|
| 默 | | | | | | ● 符號草<br>● 省筆 |
| 歷 | | | | | | ● 交筆符<br>● 符號草 |
| 園 | | | | | | ● 原形草<br>● 省筆 |
| 莽 | | | | | | ● 符號草<br>● 交筆符 |
| 驕 | | 顏真卿　裴將軍詩 | 歐陽詢　史事帖 | 賀知章　孝經 | 李懷琳　絕交書 | ● 符號草<br>● 省筆 |
| 飄 | | | | | | ● 符號草<br>● 省筆 |
| 囊 | | | | | | ● 原形草<br>● 省筆 |

| 標準草書第十次本 | 標準草書第八次本 | 智永真草千字文 | 懷素小草千字文 | 文徵明真草千字文 | 趙孟頫鮮于樞合書千字文 | 分析 |
|---|---|---|---|---|---|---|
| 烹 | | 蘇軾 三希堂法帖 | | | 懷素 | ●符號草 |
| 宰 | | | | | | ●符號草<br>●省筆 |
| 鑿 | | 草書韻會 | 趙子昂 | 文徵明 西苑詩 | 米芾 | ●符號草<br>●省筆 |
| 壽 | | 蔡襄 三希堂法帖 | 王羲之 | 董其昌 | 米芾 蜀素帖 | ●符號草<br>●省筆 |
| 黨 | | 李邕 李思訓碑 | 草書韻會 | 草書韻辨 | | ●原形草<br>●省筆 |
| 勇 | | 草書韻會 | 草書韻會 | 唐 徐浩 | 孫過庭 | ●原形草<br>●省筆 |
| 驤 | | | | | | ●符號草<br>●原形草<br>●省筆 |

| 標準草書第十次本 | 標準草書第八次本 | 智永真草千字文 | 懷素小草千字文 | 文徵明真草千字文 | 趙孟頫鮮于樞合書千字文 | 分析 |
|---|---|---|---|---|---|---|
| 布 | | | | | | ●原形草<br>●省筆 |
| 僚 | | 米芾 | 王獻之 | 草書韻會 | | ●符號草<br>● 交筆符 |
| 琴 | | | | | | ●符號草 |
| 般 | | 草書韻會 | 王羲之 集字聖教序 | 林希 三西堂法帖 | 懷素 | ●符號草<br>●省筆 |
| 鬥 | | 趙子昂 | 文徵明 | 董其昌 | 草書韻會 | ●原形草<br>●省筆 |
| 耀 | | | | | | ●符號草<br>●省筆 |
| 帶 | | | | | | ●原形草<br>●符號草<br>●省筆 |

備註：

一、上表中各家之〈千字文〉書跡，因版本不同，有與〈標準草書千字文〉之選字有異之處，皆以標準草書之選字為主，另補之以其它名家書跡，其字下並註明書家。

二、各家書跡或因作品稍有毀損之處，因而字跡偶有缺點漏劃之處，概以書帖原字形表現，不另修改。

三、表中備註事項，乃依草書原則說明標準草書中這七十七個字之形成方式，並與其它名家書跡做一比較。

四、遇有歷代書家甚少書且難以找到草書之字，則補之以楷、隸等它體，以明草書之所由來。

五、澂通澄，党通黨，耀通曜，故智永等四家仍以澄、黨、曜為主。

六、基本上，于右任先生與標準草書社同仁所創制的七十七字，皆符合于右任先生所揭示的易識、易寫、準確、美麗四個原則。

小字標準草書草聖千文／于右任著；廖禎祥藏.
--初版. --新北市：臺灣商務，2017.11
面；　　　公分
ISBN 978-957-05-3111-4（平裝）

1. 草書　2. 書法　3. 作品集

943.5　　　　　　　　　　　106018266

于右任書法珍墨

# 小字標準草書草聖千文

作者　　　　　于右任
典藏　　　　　廖禎祥
發行人　　　　王春申
編輯指導　　　林明昌
副總經理兼
任副總編輯　　高　珊
責任編輯　　　徐孟如
封面設計　　　吳郁婷
印務　　　　　陳基榮
出版發行　　　臺灣商務印書館股份有限公司
地址　　　　　23150新北市新店區復興路43號8樓
電話　　　　　(02)8667-3712　傳真：(02)8667-3709
讀者服務專線　0800056196
郵撥　　　　　0000165-1
E-mail　　　　ecptw@cptw.com.tw
網路書店網址　www.cptw.com.tw
網路書店臉書　facebook.com.tw/ecptwdoing
臉書　　　　　facebook.com.tw/ecptw

局版北市業字第993號
初版一刷：2017年11月
定價：新台幣380元

## 手書我的青年時期：于右任書法珍墨

作者：于右任
典藏：廖禎祥
定價：新台幣 550 元

　　記載于右任先生幼時及初入社會時期的過往，於字裡行間可見其對學問的渴求與尊重、對自我的思考和理解，以及對國家社稷的擔憂和熱情，隨意灑脫、一字見心的草書更是一大看點。

## 于右任書法珍墨：大字標準草書草聖千文

作者：于右任
典藏：廖禎祥
定價：新台幣 640 元

　　千字文是我國自古習字的重要啟蒙，而本書中于右任先生所寫大字草書千字文，筆法雄渾流暢，寫意順心，體現「無死筆」的真意，兼且可平攤的設計，無論臨摹或欣賞，皆相當實用。

（大小字合購價990元，ISBN：978-957-05-3113-8）